Der St. Petri-Dom zu Schleswig

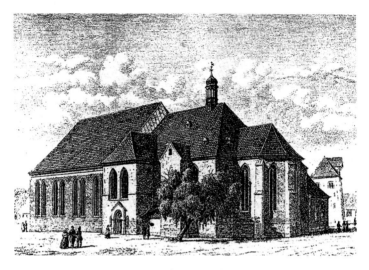

▲ *Der Dom um 1864 (nach einer Zeichnung von H. Hansen)*

Der St. Petri-Dom zu Schleswig
Der Dom als Zeugnis des Glaubens früher und heute

von Pastor Johannes Pfeifer

Willkommen im Schleswiger St. Petri-Dom!
Sie sind eingeladen, dieses alte Gotteshaus von außen und von innen näher zu betrachten und es als kostbares Gebäude, das vom Glauben erzählt, zu erleben. Dazu soll dieser kleine Führer helfen.

Vorbemerkung

Wer den Schleswiger Dom betritt, wird in eine **lange Glaubens- und Kirchengeschichte** hineingenommen. Die gesamte Architektur, die nachweisbaren baulichen Veränderungen und die einzelnen Kunstwerke spiegeln etwas wider von der großen Mühe, die sich unsere Vorfahren zur Ehre Gottes und zur Erbauung der Gemeinde gegeben haben. Die bildlichen Darstellungen von biblischen und anderen

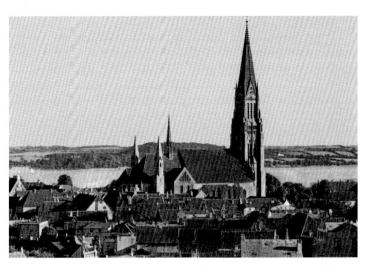

▲ *Dom von Nordosten um 1930 mit den Türmen in der Gestalt von 1888/94*

Geschichten, die Figuren und Symbole, ja der ganze gegliederte Kirchenraum mit seinen romanischen und gotischen Formen sind vielfältiger Ausdruck des christlichen Glaubens an den dreieinigen Gott.

Außerdem ist hier sozusagen auf Schritt und Tritt erkennbar, wie eng der Dombau mit der jeweiligen geschichtlichen Entwicklung verflochten ist. So entstand der 112 m hohe **Turm** am Ende des 19. Jahrhunderts auch als Zeichen des damaligen Nationalgefühls im neuen Deutschen Reich. Der erst 1666 aus der Bordesholmer Kloster-kirche in den Dom gekommene **Bordesholmer Altar** von 1521 erin-nert an seinen Stifter, den Dänenkönig Friedrich I., der in unmittelbarer Nähe des jetzigen Altarstandortes begraben ist. Von der Bedeutung des Doms als Herzoglich-Gottorfische **Hof- und Residenzkirche** seit der Mitte des 17. Jahrhunderts zeugen noch heute die zahlreichen Epitaphien (Bild- und Schrifttafeln), die Grabkapellen im nördlichen und südlichen Seitenschiff sowie die Fürstengruft nordöstlich vom Hohen Chor.

Die Anfänge

Der Ort Schleswig wird in den fränkischen Reichsannalen im Jahre 804 erstmals als »Sliastorp« (später »Sliaswic«), von den Dänen »Hetaeby« (**Haithabu**) genannt, erwähnt. Dieser bedeutendste frühstädtische Warenumschlagplatz des nordeuropäischen West-Osthandels lag als Wikingersiedlung ursprünglich südlich der Schlei. Hier hatte bereits um 850 der Hamburger Erzbischof Ansgar, der »Apostel des Nordens«, eine Kirche erbauen lassen. Eine Nachbildung der »Ansgarglocke« aus damaliger Zeit ist in Haithabu aufgestellt.

Seit 947 ist Haithabu/Schleswig **Bischofssitz**, zeitgleich mit Ripen und Aarhus. Knapp hundert Jahre später setzte sich der Christenglauben im Dänenreich unter König Knut dem Großen als Staatsreligion durch. In den Wirren des 11. Jahrhunderts (1066 Einfall der Wenden) wurde Haithabu zerstört und die Stadt Schleswig auf dem nördlichen Schleiufer neu angesiedelt. Der Neubau einer Bischofskirche zu dieser Zeit kann nur vermutet, aber nicht nachgewiesen werden.

Die Kirchen des Dänenreiches begannen, sich von Hamburg-Bremen zu lösen und erhielten 1103 ihr eigenes Erzbistum in Lund (seit 1658 schwedisch). Unter dem Statthalter und Herzog Knut Laward (1115–31) entstand in einer Zeit des Friedens und der Sicherheit das Herzogtum Schleswig. Der gleichzeitig amtierende Bischof Adelbert (1120–35) gilt als Gründer vieler Kirchen. Auch der **Dom St. Petri** ist für diese Zeit erstmals bezeugt: **1134** wurde der Dänenkönig Niels von Schleswiger Bürgern erschlagen, die den Mord an ihrem Herzog Knut Laward (1131) rächen wollten; dem König wurde zuvor geraten, Zuflucht im Dom St. Petri zu suchen. Die kirchliche Entwicklung des Doms blieb mit der wechselvollen Geschichte des Schleswiger Herzogtums verknüpft.

Der Schleswiger Dom, dem Hl. Petrus geweiht, war in den folgenden Jahrhunderten Kirche des Bischofs und des Domkapitels sowie (bis heute) Pfarrkirche. Das **Domkapitel** sorgte für die Erhaltung des Doms, für das geistliche Leben, zeitweise für eine Domschule und für die Besetzung der Pfarrstellen.

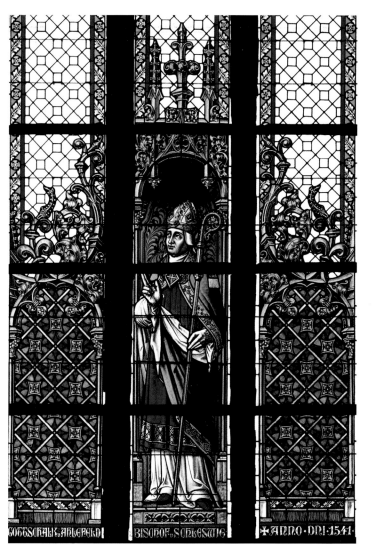

▲ *Bischof Gottschalk von Ahlefeldt in einem Fenster von 1894 im südlichen Seitenschiff*

Die Reformation

An der Schwelle zur Einführung der Reformation in Schleswig entstand der Bordesholmer Altar von Hans Brüggemann. 1527 erfolgte die Umwandlung des Doms zur lutherischen **Pfarrkirche**, die Teilung durch den Lettner (1500) in Gemeindekirche und Hohen Chor blieb jedoch gewahrt. Bis 1541 (Todesjahr des letzten katholischen Bischofs Gottschalk von Ahlefeldt) fanden hier parallel evangelische und katholische Gottesdienste statt. Daß in heutiger Zeit im Schleswiger Dom regelmäßig gemeinsame ökumenische Gottesdienste gefeiert werden, sei hier dankbar vermerkt.

Der erste evangelische Bischof in Schleswig, Dr. Tilemann von Hussen (1542 –1551), sorgte für die Durchführung der neuen lutherischen Kirchenordnung von Johannes Bugenhagen. Bereits zur Zeit der Reformation hatte der Dom (außer dem großen Turm) im wesentlichen seine heutige bauliche Gestalt erreicht. Im Mittelalter (nachweislich seit 1196) gab es in Schleswig sieben Kirchen (= Kirchspiele), darunter den bischöflichen St. Petri-Dom als **Gemeindekirche** für das Kirchspiel St. Laurentii. Das Domkapitel blieb auch nach der Reformation bestehen, als sich die Schleswiger Gemeinden zu einer Domgemeinde zusammenschlossen. Seit 1624 gab es zunächst keinen Bischof mehr in Schleswig.

Von der Reformation ganz unberührt blieb offenbar die Tradition des **Dommarktes**, der bis 1887 alljährlich von Maria Lichtmess (2. Februar) bis Fastnacht im Dombereich stattfand und den Schwahl (Kreuzgang) mit Innenhof, aber auch Teile der Kirche selbst mit seinem Treiben erfüllte. Die Gebühren flossen in die Baukasse des Domkapitels. Seit 1982 gibt es in der Adventszeit (2. bis 3. Advent) den **Schwahlmarkt**, einen Kunsthandwerkermarkt, dessen Erlös der Erhaltung der Kunstwerke im Dom zugute kommt.

Die weitere Entwicklung und heutige Nutzung

Nach dem Frieden von Kopenhagen 1660 gelangte der Dom an den Gottorfer Herzog und unterstand seit 1713 dem dänischen König. Das Domkapitel wurde aufgelöst. Auch nach 1866, als Schleswig-Holstein preußisch wurde, blieb der Schleswiger Dom im Staatsbesitz. Erst 1957

übernahm ihn die Landeskirche (heute Ev.-Luth. Kirche in Norddeutschland) per Staatsvertrag in ihr Eigentum und in ihre Verantwortung. Seit 1922 gibt es wieder einen evangelischen Bischof in Schleswig.

Nach wie vor ist der Dom in erster Linie **Ort des Gottesdienstes** an Sonn- und Feiertagen sowie zu besonderen Anlässen. Andachten, Taufen und kirchliche Trauungen finden im Hohen Chor statt. Ein reiches **kirchenmusikalisches Leben** mit 30 bis 40 Konzerten im Jahr wird von der Domkantorin, den Chören der Kirchengemeinde und auswärtigen Mitwirkenden gestaltet. Viele Menschen, einzelne, Familien und Gruppen, kommen in den ganzjährig **täglich geöffneten** Dom, um innezuhalten und all das Schöne zu betrachten, vielleicht auch zur Stärkung des eigenen Glaubens. Mancher zündet eine Kerze als Licht der Hoffnung und des Friedens an oder schreibt einen Dank bzw. eine Bitte in das ausliegende Gebetbuch.

Viele ehrenamtliche Helfer*innen (im Dom-Shop und der Information sowie bei [erlebnispädagogischen] Domerkundungen) stehen den Pastoren und hauptamtlichen Küstern zur Seite, um die Gäste zu empfangen und zu begleiten. Noch immer gibt es viele Möglichkeiten, um **eigene Erfahrungen** mit dem fast 900 Jahre alten St. Petri-Dom in Schleswig zu machen und seiner wechselvollen Geschichte nachzuspüren.

Baugeschichte, Architektur und Kunstwerke des St. Petri-Domes
von Claus Rauterberg

Baugeschichte

Wie die meisten Kathedralen des Mittelalters ist auch der Dom zu Schleswig das Ergebnis verschiedener, sich bis in die heutige Zeit hinziehender Bau- und Erneuerungsvorgänge. Wenn dem Dänenkönig Niels im ersten schriftlichen Hinweis auf den Dom 1134 geraten wurde, im Dom Zuflucht zu suchen, muß zumindest der Chor der romanischen Kirche nutzbar und geweiht (Asylfunktion!) gewesen sein. Die 1954 unter dem Hohen Chor in Teilen ergrabenen mächtigen Granitfunda-

mente eines querrechteckigen Chores mit Halbkreisapsis, die unter Holzklappen im Fußboden zu sehen sind, dürften daher aus dem frühen 12. Jahrhundert stammen. Das romanische Langhaus, eine flachgedeckte dreischiffige Basilika mit acht Rundbogenarkaden an jeder Seite, wird um die Mitte des 12. Jahrhunderts weitgehend fertiggestellt gewesen sein. Es hatte bereits die jetzige Mittelschiffsbreite; in der Länge war es um ein heutiges Joch kürzer. Gemauert wurde es aus dem Granit der von den Gletschern der Eiszeit ins Land geschobenen Feldsteine und Findlinge, die an den Außenseiten zu Quadern gehauen waren, sowie aus zu handlichen Kleinquadern geschlagenen Tuffsteinen, die aus der Eifel über Rhein, Nordsee und Treene nach Schleswig kamen.

In der zweiten Hälfte des 12. Jahrhunderts erhielt der Dom nachträglich ein **Querhaus** mit nicht mehr vorhandenen Nebenapsiden. Der Südarm mit dem prachtvollen Petriportal wurde noch in Granit und Tuff begonnen, dann aber, wie der wohl erst nach 1180 errichtete Nordquerarm in der zuvor in Ostholstein, der Mark Brandenburg und auf Seeland nach 1150 aufkommenden Backsteinbauweise weitergeführt. In der Umgebung Schleswigs wurde Backstein erstmals an der großen Mauer König Waldemars im Zuge des Dannewerks um 1160 verwendet. Um 1200 erweiterte man die Granit-Tuffbasilika um zwei Arkaden auf die heutige Länge nach Westen, um 1220–30 entstand die Kanonikersakristei am Nordquerarm. Das Querhaus war zunächst wie das ältere Langhaus flachgedeckt. Seine Gewölbe zog man, beginnend in der Vierung, um 1230–50 ein.

1275 stürzten zwei Türme, die wahrscheinlich den romanischen Chor flankierten, ein und beschädigten die Kirche. Dieses Unglück und sicher auch der gestiegene Raumbedarf des Domkapitels waren wohl Anlaß zum Abbruch des romanischen und Neubau des gotischen **Backsteinchores** im letzten Viertel des 13. Jahrhunderts. Wie der 1266 begonnene neue Chor des Lübecker Domes entstand er als dreischiffige Halle, allerdings unter Verzicht auf Umgang und Kapellenkranz. Bald nach der Vollendung des Chores um 1300 erhielt der Dom an der Nordseite um 1310–20 einen Kreuzgang, den **Schwahl** (nach dänisch: *sval* = »kühler Gang«). Für die Glocken baute man im 14. Jahrhundert ein Glockenhaus, das 1893 abgebrochen wurde.

Danach ruhten die Bauarbeiten für mehrere Jahrzehnte, bis 1408 Bischof Johann Skondelev von allen Kirchen seines Sprengels eine Abgabe zur Instandsetzung und zum Ausbau der als ruinös bezeichneten Domkirche erhob. Die Absicht, auch das Langhaus nach dem Vorbild des Lübecker Domes in eine **Hallenkirche** umzubauen und damit dem Hallenchor anzupassen, wurde in langer Bauzeit verwirklicht. Nachdem 1440 das Basler Konzil einen Ablaß zur Baufinanzierung bewilligte, konnte das südliche Seitenschiff mit seinen Kapellen 1450 vollendet werden. Der Umbau des Nordschiffs dauerte bis 1501. Um 1460–80 fügte man dem Chor eine neue Sakristei, die heutige Fürstengruft, an. Mit einer schlichten Neugestaltung der turmlos gebliebenen Westwand endeten 1521 die Bauarbeiten des Mittelalters.

Die Reformation führte zu keinen Änderungen des Bauwerks. Nach und nach wurde der Dom zur Grabes- und Ruhmesstätte sowohl des dänischen Königshauses als auch vor allem der Gottorfer Herzöge und des Adels, der Beamtenschaft und der Geistlichkeit des Herzogtums.

1753 war eine große Instandsetzung unter Leitung des Landbaumeisters Otto Johannes Müller erforderlich, bei der die Giebel von Quer- und Langhaus durch schlichte Walmdächer ersetzt und ein neuer Dachreiter in barocker Form aufgesetzt wurde. Eine weitere Renovierung im Sinne einer frühen, noch vom Klassizismus kommenden romantischen Neugotik erfolgte 1846–48 durch die dänischen Baubeamten N.S. Nebelong und W.Fr. Meyer.

Nach dem Sieg über Dänemark 1864 und der Umwandlung Schleswig-Holsteins in eine preußische Provinz 1866 entschloß sich König Wilhelm I. die größte Kirche seines neuen Regierungsbezirkes durch das Geschenk eines **Turmes** »zu vollenden und ihrer Bedeutung gemäß zu zieren«. Vollendung oder gar völliger Neubau von Türmen mittelalterlicher Kathedralen und Großkirchen war eine der großen Aufgaben historistischer Baumeister im 19. Jahrhundert, angespornt durch die Vollendung der Kölner Domtürme und des Ulmer Münsterturmes nach alten Plänen. In Schleswig musste der Turm völlig neu erfunden werden. 1883 übernahm der Leiter der Abteilung Kirchenbau im preußischen Ministerium für öffentliche Arbeiten, Prof.

Friedrich Adler, die Planung. 1889–94 wurde der Turm erbaut. Dabei mußten die spätgotische Westwand und auch der größte Teil des Westjochs abgebrochen und neu errichtet werden, was zusammen mit der für die kaiserlichen Ansprüche doch zu bescheidenen Gestalt der Kirche Anlaß für eine Gesamtrenovierung 1893–1894 war. Es kam dabei zum Neubau der Querschiffgiebel, der oberen Teile der Chortürme, des Dachreiters sowie einer Neugestaltung des Inneren unter Verwendung der damals freigelegten Wand- und Gewölbemalereien. Die örtliche Leitung und Ausführungsplanung lag in den Händen des Kreisbauinspektors Adalbert Hotzen und vor allem des eigens für den Dom eingesetzten Regierungsbaumeisters Ernst Erhardt.

Leider zeigte der in Formen der märkischen Backsteingotik und in der Art großer neugotischer Kirchtürme Berlins reichgegliederte und elegante Turm schon bald nach seiner Einweihung durch Kaiserin Auguste Viktoria Schäden durch das aggressive Wetter des Landes zwischen den Meeren. 1953–56 ließ das Landesbauamt Schleswig den Turm durch Einbau von Stahlbetonkonstruktionen statisch sichern und mit gelb-roten Ziegeln neu verblenden. Dabei entfernte man zur Erleichterung der Bauunterhaltung und wohl auch aus der damaligen Ablehnung historistischer Architektur heraus fast alle neugotischen Zierglieder.

Bei der großen Bausanierung 2017 bis 2021 wurden das stark geschädigte Mauerwerk der Westseite des Turms saniert und die Glasfenster restauriert. Rampen und eine verbesserte Beleuchtung sorgen für Barrierefreiheit, eine neue Lautsprecheranlage für verbessertes Hören.

Das Äußere des Domes

Eine Betrachtung des Domes von außen sollte von der Süderdomstraße, von Süden her, beginnen. Die Südansicht war immer die eigentliche Schauseite. Ihr ältester und markantester Abschnitt ist die Front des **Südquerarms** mit dem alten Hauptzugang, dem **Petriportal** ①. Das um 1180 entstandene Rundbogenportal aus verschiedenen, meist importierten Steinmaterialien ist in einen vorgezogenen Rahmen eingefügt. In den drei Rücksprüngen der Leibung stehen Säulen

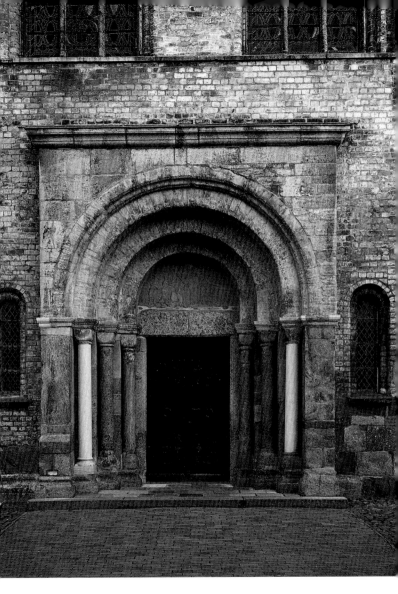

▲ *Petriportal zum Südquerschiff* ①

mit Würfelkapitellen. Das Bogenfeld über dem nicht ursprünglichen Sturzquader ist als Tympanonrelief aus Sandstein, der in Schonen gebrochen wurde, gestaltet. Im Zentrum des Reliefs thront Christus, umgeben von den Symbolen der Evangelisten. Er übergibt mit der rechten Hand den Schlüssel zum Himmelreich an Petrus, mit der linken ein Schriftband mit einem Missionsauftrag an Paulus. Hinter Petrus nähert sich ein gekrönter Stifter, vielleicht der dänische König Waldemar der Große (gest. 1182). Er trägt ein Kirchenmodell mit zwei Türmen. Vorbild der Petritür war wohl das Querhausportal des Domes in Ribe, seinerseits war das Schleswiger Werk vorbildlich für die Portale von Granitquaderkirchen des ausgehenden 12. Jahrhunderts in Angeln (Sörup, Norderbrarup, Munkbrarup) und Nordschleswig. Die beiden großen Spitzbogenfenster im Backsteinmauerwerk über dem Portal wurden erst im 15. Jahrhundert eingefügt.

Wenden wir uns vom Südquerhaus nach rechts in Ostrichtung, sehen wir zunächst einen der beiden den Chor flankierenden und bis zum Dachansatz zusammen mit ihm errichteten **Treppentürme**. Ihr ins Achteck übergehender Oberbau mit neugotischen Maßwerkfenstern entstand 1893, die spitzen Turmhelme erhielten 1933/34 ihre heutige Form. Zusammen mit dem neugotischen **Dachreiter** beleben sie den Umriß des Domes, vor allem aus der Fernsicht, in höchst reizvoller Weise.

Die drei Schiffe des **Hallenchores** werden durch ein hohes, nach Osten abgewalmtes Dach zusammengefaßt. Aus dem geschlossenen kastenartigen Baukörper springt lediglich der fünfseitige Schluß des Hohen Chores mit hohen zweibahnigen Fenstern und Eckstrebepfeilern vor. Zahlreiche profilierte Sockelsteine vom Granitbau des 12. Jahrhunderts, darunter gerundete von den Apsiden, wurden wiederverwendet.

Die große spätgotische **Sakristei** an der Nordseite des Chorpolygons, seit 1661 Fürstengruft, wirkt mit ihrem 1893 aufgesetzten Walmdach fast wie ein eigenes Haus. In die glatten, aber durch den Wechsel von glasierten und unglasierten Steinen belebten Wandflächen sind vier große Spitzbogenfenster mit profilierten Leibungen eingefügt.

Zwischen Sakristei und nördlichem Chorturm gibt eine Grube,

im Volksmund als **Löwengrube** ② bezeichnet, den Blick frei auf das aus wiederverwendeten Granitquadern aufgesetzte Fundament des Turmes, in das drei Bildquader des 12. Jahrhunderts eingefügt sind. In urtümlicher, dabei höchst lebendiger Weise sind Löwen mit großen Augen und bleckenden Zähnen dargestellt, die fraßbereit über ihren Opfern – Kälbern oder Stieren – stehen. Weitere stark beschädigte Löwenquader vom romanischen Bau sind an der Südostecke des Südquerarms und an der Kanonikersakristei zu sehen. Der Kampf des Guten gegen das Böse war Leitmotiv der Löwendarstellungen, deren Vorbilder in der Lombardei und im Rheinland zu finden sind.

Die spätromanische Backsteinperiode wird außen an dem niedrigen Bau der **Kanonikersakristei** mit rundbogigen kleinen Fenstern und dem dahinter aufragenden **Nordquerarm** mit Lisenen (Wandstreifen) und (erneuerten) Rundbogenfriesen sichtbar.

Kehren wir zurück zum Petriportal und wenden uns nach Westen. Die Südwand des **Langhauses** ist durch die in der Spätgotik oft vorkommende Verlegung der Strebepfeiler nach innen völlig glatt. Ihre Belebung erhält sie durch die hohen, paarweise angeordneten Spitz-

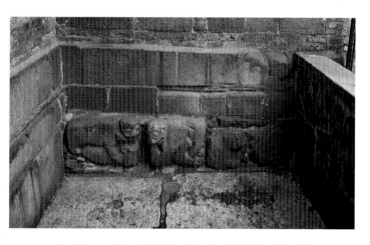

▲ *»Löwengrube« mit Bildquadern des 12. Jahrhunderts* ②

bogenfenster, deren profilierte Leibungen und Teilungsstäbe 1893/94 erneuert wurden, die doppelten Spitzbogenblenden zwischen den Fensterpaaren, einen horizontalen Putzfries unter der Traufe sowie in der Fläche durch den Wechsel von graugrünlich glasierten und gelben unglasierten Schichten.

Alle Schiffe und Kapellen des Langhauses sind von einem hohen, mit roten Tonpfannen gedeckten Satteldach überspannt. Der Dachstuhl ist ein Meisterwerk der Zimmermannskunst und geht in Teilen noch auf das 15. Jahrhundert zurück.

Der neugotische 112 m hohe **Westturm** Friedrich Adlers ist zwar im Vergleich zu mittelalterlichen Türmen entlang der Ostseeküste, etwa Lübecks und Wismars, ein Fremdling, von seinem Aufbau und seinen Proportionen gesehen jedoch, auch nach den radikalen modernen Vereinfachungen, von hoher gestalterischer Qualität und Eleganz. Teleskopartig geht im Aufsteigen ein Abschnitt aus dem anderen in straffer Vertikalbetonung hervor. Das oberste Geschoss mit der Glockenstube steht, eingefasst von schlanken Ecktürmchen, über einer umlaufenden Aussichtsgalerie, die einen weiten Rundblick über Stadt, Schlei und Binnenland gewährt. Die Glockenstube birgt fünf Glocken mit den Tönen A, c, e, g, a, darunter die wertvolle Marienglocke von 1396. Der achtseitige Helm ist mit gewellten Kupfertafeln gedeckt. Das Kupfer an den großen Eckpfeilern schützt das darunterliegende Mauerwerk vor Schlagregen. Die Mosaiken über dem Westportal (»Christus als Weltenrichter«) und über dem Portal zwischen Turm und Kirche (»Christus, der Heiland«) entwarfen 1893/94 die Düsseldorfer Maler Bruno Ehrlich und Wilhelm Döringer.

Raum und Ausstattung

Durch das Petriportal betreten wir das spätromanische **Querschiff**. Die drei quadratischen, durch Rundbögen voneinander getrennten Joche sind mit ringförmig gemauerten Hängekuppeln überdeckt. Eine Gliederung durch runde Diagonalrippen, die nach dem Vorbild westfälischer spätromanischer Gewölbe in einem Scheitelring zusammenlaufen, zeigt nur das als letztes um 1250 eingezogene Gewölbe des Südquerarms.

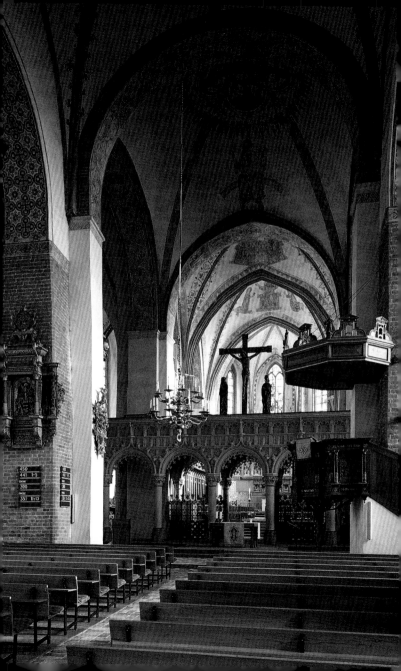

Alle drei Gewölbekuppeln tragen die ältesten **Kalkmalereien** des Domes, entstanden um 1240–50. Wie die künstlerisch bedeutenderen Malereien im Chor und im Schwahl legte sie August Olbers, Schüler des Historienmalers Prof. Schaper in Hannover, 1888–94 in umfangreichen Resten frei. In der damals üblichen Weise restaurierte und vervollständigte er sie. Alle Malereien im Dom wurden 1933–40 sowie 1987–93 erneut restauriert. Nord- und Vierungsgewölbe sind durch rippenartig gemalte Diagonalbänder strukturiert. Im Zentrum der Vierung halten vier weibliche Gestalten, vielleicht Symbole der vier Elemente, einen Scheitelring mit dem Lamm Gottes; im östlichen Segment über dem Bogen zum Chor thront Christus auf dem Regenbogen, die Füße auf den Erdkreis gesetzt.

Von der Vierung, in der vor dem spätgotischen Lettner der Gemeindealtar von 1982, ein schwerer Eichenholztisch, steht, fällt der Blick nach Westen in das **Mittelschiff des Langhauses**. Die gestuften Vorlagen vor den Pfeilern, deren Kerne im unteren Bereich noch von der romanischen Basilika stammen, bereiten mit Diensten und Halbsäulen das frühgotische Gewölbesystem von unten an vor. Sie sind durch den Schichtenwechsel von glasierten und unglasierten Steinen lebhaft strukturiert. In den Pfeilerkapitellen wird der Bauablauf von Ost nach West deutlich: am östlichen Langhauspfeilerpaar noch gemauerte romanische Dreiecksschildkapitelle, am nach Westen folgenden Knospenbildungen aus Stuck um 1260, am westlichen Pfeilerpaar reiches Weinlaub aus der Zeit um 1270. Der größte Teil der Mittelschiffswände und die romanischen Zwischenpfeiler und Arkaden wurden beim Umbau zur spätgotischen Hallenkirche durch weite runde (!) Bögen auf derben Backsteinvorlagen an den Hauptpfeilern ersetzt. Die Freilegung der Backsteinflächen und die ornamentalen Malereien unter den Scheidbögen und an den Rippen entlang sind Ergebnis der Restaurierung von 1893/94, deren Ziel die Wiederherstellung der spätmittelalterlichen Raumwirkung war.

Zu der warmen Farbstimmung des Raumes trägt die Belichtung durch die farbige **Bleiverglasung** entscheidend bei. Sie wurde ebenfalls 1893/94 geschaffen, ist nahezu vollständig erhalten und damit eines der umfangreichsten Beispiele historistischer Glasmalerei in

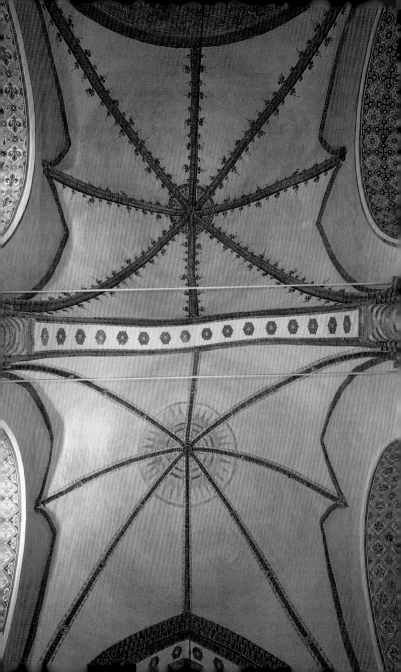

Deutschland. Die Bogenfelder in fünf Fenstern recht dunkler Farbigkeit in den Seitenschiffen des Westjochs zeigen nach Kartons von A. Olbers im Süden die Geschichten Kains und Abels sowie der Sintflut, im Norden Szenen aus dem Leben Martin Luthers und Paul Gerhardts. Sie sind Anfang und Ende eines von A. Hotzen konzipierten, aber Fragment gebliebenen Zyklus' zu den drei Artikeln des Glaubensbekenntnisses. Auf Anordnung der Regierung und wohl auch, um den privaten Spendern entgegenzukommen, gab man dieses interessante Konzept auf und verglaste nach Entwürfen Friedrich Adlers und Ernst Erhardts die weiteren Fenster des Langhauses an der Nordseite ornamental, an der Südseite mit Darstellungen historischer Personen und Wappen mit Bezug auf adlige Spender. Biblische Szenen, für die Adler ähnlich wie in der von ihm erneuerten Schloßkirche in Wittenberg auf Bilder und Plastiken alter Meister wie Dürer, Raffael und Peter Vischer zurückgriff, füllen die Fenster des Südquerhauses, der Nebenchöre und – hier als persönliche Stiftung der Kaiserin Auguste Viktoria – des Hohen Chores.

Das Mittelschiff war und ist der eigentliche Raum der Gemeinde, insbesondere für den Predigtgottesdienst. Diesem dient die von dem Lektor Caso Eminga aus Groningen gestiftete älteste **Renaissancekanzel** ③ Schleswig-Holsteins, die ein niederländisch geschulter unbekannter Meister 1560 schnitzte. Der durch Doppelsäulen und Gesimse mit lateinischen Texten straff gegliederte Korb trägt rundbogige Brüstungsreliefs, die in einer von lutherischer Theologie bestimmten Themenfolge Moses mit den Gesetzestafeln, die Aufrichtung der ehernen Schlange als alttestamentliches Erlösungszeichen, die Kreuzigung, Auferstehung und Himmelfahrt Christi, das Pfingstwunder und die Predigt Petri im Haus des Cornelius darstellen.

Für die Kirchenmusik erhielt der Dom 1963 eine neue Orgel mit 51 Registern auf drei Manualen und Pedal von der Werkstatt Marcussen & Sohn in Apenrade unter Benutzung des barocken Gehäuses der Orgel von 1701. Sie steht auf einer neugotischen Backsteinempore am Westende des Mittelschiffs, die Friedrich Adler 1890 in Zusammenhang mit der Erneuerung des Westjochs entwarf. Die Zentren der Mittelschiffsjoche betonen drei prachtvolle Kronleuchter von 1661

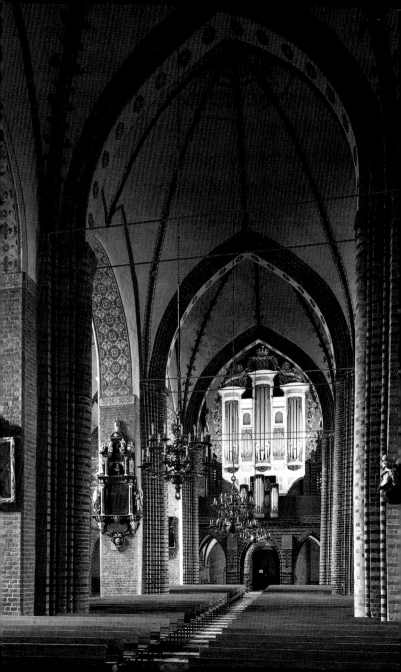

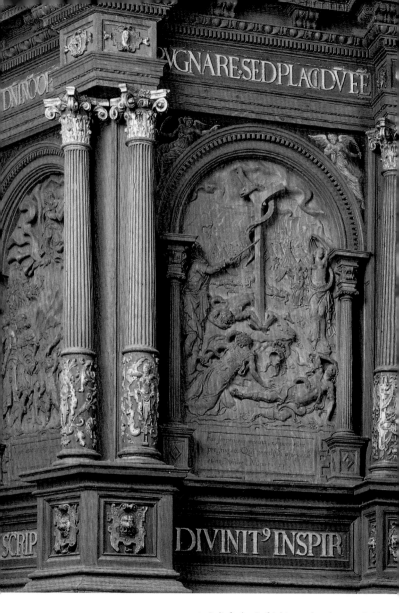

▲ Reliefs der Aufrichtung der ehernen Schlang

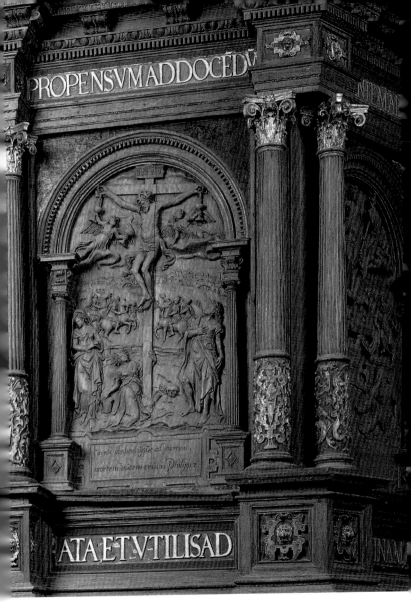

nd der Kreuzigung an der Kanzel von 1560 ③

aus einer Lübecker Werkstatt. Um auch andere Musik in Gottesdiensten und Konzerten angemessen spielen zu können, wurde die Orgel 2010 von der Berliner Firma Schuke umfassend erweitert und saniert. Die große Domorgel hat nun circa 4500 Pfeifen in 65 Registern, vier Manuale und ein Pedal.

Zur Bedeutung des Schleswiger Domes trägt seine reiche Ausstattung aus acht Jahrhunderten entscheidend bei. Vor allem die vielen Grabmale, Grüfte und Epitaphien des 16.–18. Jahrhunderts prägen den Raum. In ihnen verbinden sich die Erinnerung an mehr oder weniger bedeutende Persönlichkeiten mit geistlichen und ethischen Aussagen in Wort und Bild zu großenteils bedeutenden Kunstwerken.

Setzen wir unseren Rundgang im Querschiff nach Norden fort, so fällt der Blick nach rechts in den **nördlichen Nebenchor**. Unter dem Kreuzgewölbe des vorderen Joches, an dessen Fläche man im 14. Jahrhundert zwei Frauen malte, eine auf einem Besen reitend, die andere auf einem wilden Tier, steht das prachtvolle **Grabmal König Friedrichs I. von Dänemark** (1471–1533) ④. Der bedeutende Antwerpener Bildhauer Cornelis Floris (1514–1575) schuf es 1551–55 in einem italienische und nordeuropäische Elemente verbindenden Renaissancestil (»Florisstil«) aus verschiedenfarbigem Marmor. Es ist ein Erinnerungsmal für den im Untergeschoß der Fürstengruft ruhenden König. Bis 1901 stand es im Hauptchor. Auf dem leeren Sarkophag (Kenotaph), vor dessen Stützen Putten als Todesgenien erscheinen, liegt die im Gebet dargestellte Gestalt des Monarchen. Seine Tugenden Glaube, Hoffnung, Liebe, Stärke, Klugheit und Gerechtigkeit verkörpern Jungfrauen von klassischer Schönheit, die als Karyatiden (Figurenpfeiler) das Grabmal umstehen.

Vor der Ostwand des Nordchores hinter dem Friedrichsgrabmal steht seit 1847 auf erhöhtem Niveau ein **Altaraufsatz** ⑤ in Form eines schreinartigen, verschließbaren Holzgehäuses. Es umschließt ein großes Gemälde in einem prachtvoll geschnitzten, die Leidenswerkzeuge Christi zeigenden Rahmen. Das in seiner Art einmalige Werk stiftete der Gottorfische Kanzler Johann Adolf **Kielmann v. Kielmannseck** 1664 für einen Gemeindealtar in der Vierung vor dem Lettner. Thema des Bildes, das Jürgen Ovens , der bedeutendste Schles-

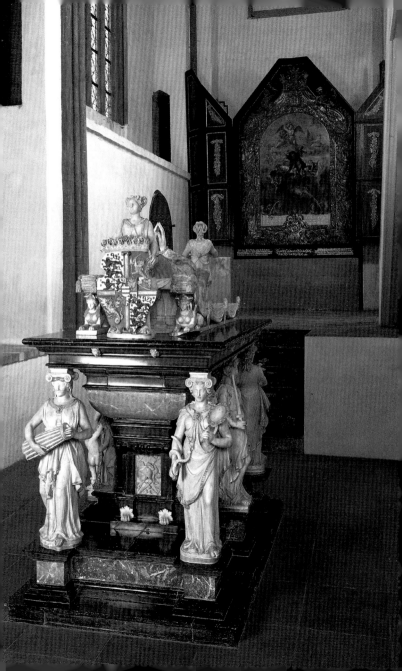

wig-Holsteinische Barockmaler niederländischer Schule, schuf, ist der Sieg des christlichen Glaubens über Sünde und Tod in allegorischer Darstellung.

An den Stifter des Kielmannseckschen Altares erinnert sein riesiges **Epitaph** ⑥ an der Nordwand des Querschiffes, ein 1673 geschaffener dreigeschossiger Aufbau aus schwarzem und weißen Marmor, dessen Bekrönung eine dramatische Darstellung der Auferstehung Christi bildet.

Vor der Ostwand des Nordquerschiffs, in der sich noch der Bogen zu der verlorenen romanischen Nebenapsis abzeichnet, stehen als lebensgroße, um 1440–50 geschnitzte Skulpturen, der von Schmerz gezeichnete **kreuztragende Christus** ⑦, dem Simon von Kyrene zu Hilfe kommt, dazu Maria und Johannes von einer gleichzeitigen Kreuzigungsgruppe.

Unser Weg führt uns nun durch das **nördliche Seitenschiff** nach Westen. Beide Seitenschiffe sind durch Kapellen zwischen den nach innen gezogenen Strebepfeilern ausgeweitet. Nachdem die Kapellen durch die Reformation ihre ursprüngliche Funktion als Räume für die insgesamt 25 mittelalterlichen Altäre des Domes verloren hatten, nutzte sie der gottorfische Adel im 17. Jahrhundert zum Einbau von abgetrennten, durch teilweise prächtig gestaltete Portale zugänglichen **Grüften**.

Die Reihe der **Epitaphien** für die im Dom bestatteten Persönlichkeiten an den Wänden und Pfeilern des Langhauses eröffnet von der Entstehungszeit her die kleine Frührenaissancetafel ⑧ für den ersten lutherischen Bischof **Tilman von Hussen** (gest. 1551), der vor einem Kruzifix kniend neben seiner in Latein verfaßten Lebensbeschreibung dargestellt ist. Von weit größerem Anspruch sind schräg gegenüber am nordwestlichen Vierungspfeiler das räumlich gestaltete Holzepitaph **Münden** ⑨ von 1589 mit der Auferstehung Christi und an der Seite zum Querschiff das noch in der Florisnachfolge 1608/9 geschaffene Marmorepitaph **Carnarius** mit trauernden Frauen beiderseits der Hauptinschrift sowie am ersten Langhauspfeiler von Osten das schon in frühbarocker Lebendigkeit 1637 von Heinrich Wilhelm, Hamburg, hergestellte Marmorepitaph für den im Porträt darge-

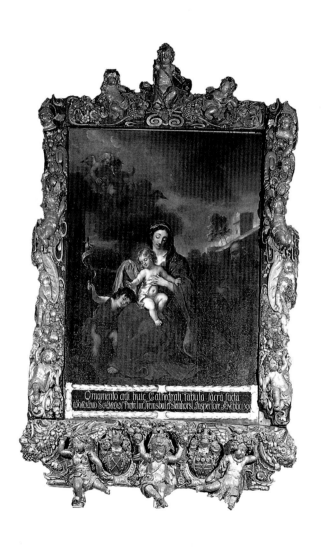

▲ *»Blaue Madonna« von J. Ovens* ⑪, *1669
mit Rahmen von H. Gudewerdt d. J.*

stellten Canonicus D. Johann **Schönbach** ⑩. Am gleichen Pfeiler erinnert ein ganzfiguriges Gemälde des Malers C. F. A. Goos von 1833 an den bedeutenden Generalsuperintendenten Dr. Jacob Georg Christian **Adler**. Das Epitaph **Gloxin** (gest. 1670), an der Westseite des Pfeilers mit gedrehten Säulen, ist eine niederländisch geprägte Marmorarbeit. Das hochbarocke, auf Architekturformen verzichtende Sandsteinepitaph am Wandpfeiler gegenüber zeigt den Hofmathematikus Adam **Olearius** (gest. 1671), Schöpfer des berühmten Gottorfer Globus.

Ein bedeutendes Gemälde des Domes, die sogenannte »**Blaue Madonna**« ⑪ hängt am nächsten Langhauspfeiler. Jürgen Ovens schuf die Darstellung der Heiligen Familie mit dem Johannesknaben unter Einfluß der Kunst van Dycks 1669. Den prachtvollen Rahmen schnitzte einer der bedeutendsten norddeutschen Barockbildhauer, Hans Gudewerdt d. J. in Eckernförde.

Unter den weiteren Epitaphien im Westteil des Nordschiffs sei auf das 1600 geschaffene Epitaph des kirchengeschichtlich bedeutsamen Generalsuperintenden **Paulus von Eitzen** ⑫ hingewiesen, der unter dem Gekreuzigten kniet.

Wir gehen nun unter der neugotischen Orgelempore hindurch in das **südliche Seitenschiff**. Seine westliche Kapelle öffnet sich mit zwei Spitzbögen auf einem schlanken Granitpfeiler zum Schiff. Pfeilerkapitell und die Konsolen unter den Gewölberippen sind mit Köpfen und Tierreliefs höchst lebendig geformt. Die Kapelle dient heute als **Infopoint und Dom-Shop** ⑬. Vor der Abmauerung der nächsten Kapelle versinnbildlicht ein neues Segelschiffsmodell als **Votivschiff** die Bedeutung der Schiffahrt für Schleswig.

Das Spätrenaissanceepitaph des Gottorfer Kanzleisekretärs **Johannes Dowe** ⑭ am westlichen Freipfeiler schuf 1605 die Werkstatt des Heinrich Ringeringk in Flensburg. Das Bild der Grablegung Christi von dem Gottorfer Hofmaler Marten van Achten ist in seiner eigenwilligen Diagonalkomposition und den scharfen Farbkontrasten das wichtigste Gemälde des Manierismus im Dom. Am Wandpfeiler gegenüber hängt das kleine Epitaph des Dompredigers **Sledanus** von 1639. Sein Familienbild umgibt ein unter Verzicht auf Architekturformen frei-

Portal der von Schachtschen Gruft ⑰*, 1670* ▶

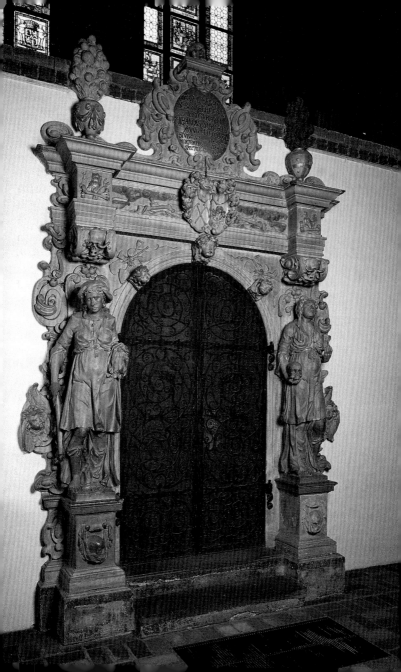

gestalteter, figurengeschmückter Rahmen von dem bedeutenden Dithmarscher Bildschnitzer Claus Heim, der auch das ähnliche Epitaph **Jügert** am Kanzelaufgang 1645 schuf. Werke aus Stein sind im Südschiff die Epitaphien **Junge** (gest. 1605), noch im Florisstil mit dem Giebelrelief: »Jona vom Wal an Land gespien«, **Fabricius** 1637 mit den Figuren Moses und Paulus, **Heistermann von Zielberg**, (gest. 1670) in strengem niederländischen Barock und **Schacht** 1673 mit dem Porträt des Ehepaars von Jürgen Ovens. Unter letzterem erinnert ein stark abgetretener Grabstein an den in vollem Ornat dargestellten letzten katholischen Bischof **Gottschalk von Ahlefeldt** (gest. 1541).

Ein adliges Totengedächtnis besonderer Art ist das Ensemble an Wand und Fensterpfeilern der dritten Kapelle von Westen ⑮. Ein kleines Wappenepitaph für den Obristen **von Düring** (gest. 1697) wird beiderseits von großen Tafeln begleitet, welche die Wappen seiner Ahnen väterlicher- und mütterlicherseits vor geschnitzten, von Skeletten gehaltenen Tüchern zeigen. Am dritten Freipfeiler von Westen hängt in einem reichgeschnitzten Rahmen das qualitätvolle Barockgemälde »**Christus erscheint Thomas**« ⑯ des Hofmalers Christian Müller. Der Pfeiler ist an seiner Südseite geöffnet, dadurch sieht man auf einen **Granitpfeiler** der Basilika des 12. Jahrhunderts.

Von den Portalen zu den meist zweckentfremdeten Grüften ist das **Portal der von Schachtschen Gruft** ⑰ von 1670 in der Ostkapelle des Südschiffs (heute Küsterraum) ein plastisches Werk besonders hohen Ranges. Die Rundbogenöffnung unter dem mit Wappen gezierten Gebälk flankieren ergreifend gestaltete Frauenstatuen, die linke trauernd mit gesenkter Fackel, die rechte ungeachtet des Totenkopfes und der Sanduhr in ihren Händen erwartungsvoll zum Himmel aufblickend.

Zum Querschiff gewandt hängt am Kanzelpfeiler das 6,80 m hohe Holzepitaph des Seniors des Domkapitels **Bernard Soltau** ⑱, das die Werkstatt des Hans Peper 1610 in Rendsburg schuf. Ikonographisch bemerkenswert sind die Gemälde mit den Darstellungen »Heilung der verdorrten Hand« und »Auferstehungsvision des Hesekiel«.

Am Eingang des **Südchores** ragt die 4,40 m hohe Holzskulptur des **Christophorus** ⑲ auf, der das Christuskind über den Fluß trägt.

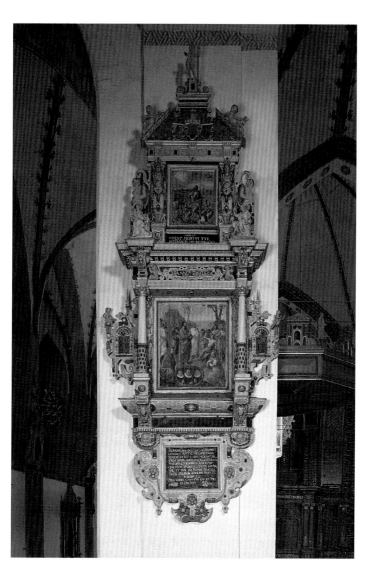

▲ *Epitaph Soltau* ⑱, *1610*

Das wie von einem Windstoß bewegte ausdrucksstarke Werk von ca. 1510 –15 wird Hans Brüggemann zugeschrieben.

Im Westjoch des Südchors wird die rechte, südliche Seite von einem gotischen Baldachin eingenommen, der wie eine kleine vierjochige, zum Betrachter offene Kapelle gestaltet ist. Darin stehen als fast vollplastische Gestalten **Maria mit dem Kind und die heiligen drei Könige** ⑳, zugleich mit dem Baldachin gegen Ende des 13. Jahrhunderts entstanden. Ihr leuchtendes Farbgewand wurde nach Spuren der Erstfassung 1894 von August Olbers neu geschaffen. Die hoheitsvollen, dabei jugendlich wirkenden frühgotischen Figuren stehen in der Nachfolge der Plastiken an französischen Kathedralen, aber auch deutscher Arbeiten des 13. Jahrhunderts. Der Gruppe gegenüber erinnern zwei würdige lebensgroße Bildnisse der Zeit um 1650 an den herzoglichen Rat Dr. B. **Gloxin** und seine Frau sowie ein 1917 von H. P. Feddersen gemaltes Porträt an den Generalsuperintendenten **Kaftan**.

Räumlicher Abschluß des Südchores ist das triumphbogenartige Portal zur Gruft des 1676 gefallenen dänischen Reitergenerals **Carl von Ahrenstorf** ㉑, das König Christian V. als Demonstration der königlichen Macht gegenüber dem damals vertriebenen Gottorfer Herzog 1677/78 von einem Bildhauerarchitekten des Kopenhagener Hofes aus Marmor errichten ließ. Über dem von doppelten Säulen getragenen Gebälk halten Minerva und Concordia die Grabinschrift, darüber trägt die Fama das Porträtrelief des Generals. Durch das prachtvolle Gitter sieht man in das Ostjoch des Südchors. Im Zentrum des ehemaligen Gruftraums ist der **Marienaltar**, ein 1927 von Max Kahlke geschaffenes Triptychon und ein **Weihnachtsbild** von Hans Gross von 1919 im Stil des Expressionismus zu sehen, ebenso der Verkündigungsengel von Karlheinz Goedtke von 1955/56.

Wir kehren wieder zur Vierung zurück, um als Abschluß des Rundgangs durch den Lettner in den Hohen Chor zu gelangen. Der fünfachsige **Lettner** ㉒ trägt eine im Mittelalter dem liturgischen Sängerchor dienende Empore. Seine Ostseite war ursprünglich bis auf zwei Durchgänge geschlossen. 1847 wurde er in zwei Teile zerlegt, die man als Emporen in den Nord- und Südquerarm einbaute. 1939/40 rekonstruierte das Staatshochbauamt den Lettner in seiner reichen

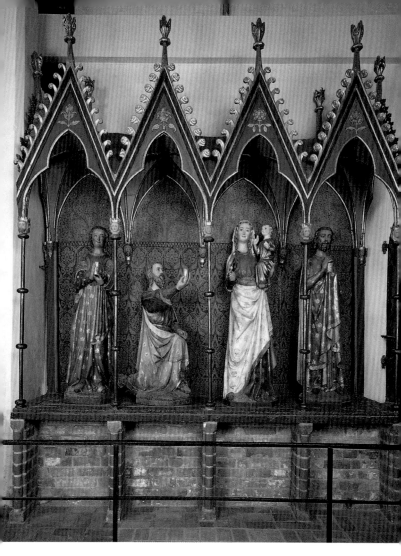

▲ *Dreikönigsgruppe, Ende 13. Jahrhundert* ⑳

spätgotischen Form, aber ohne Rückwand. Vom originalen, völlig aus Kalkstuck hergestellten Werk übernahm man in die Rekonstruktion nur vier Reliefbüsten an der Brüstung der Ostseite, alles andere mußte wegen des schlechten Zustandes des Originals neu geschaffen werden. Auf dem Lettner steht eine um 1500 für das ehemalige Franziskanerkloster (heute Rathaus) geschaffene spätgotische **Triumphkreuzgruppe**. Der Abtrennung des Hauptchores dient heute ein prächtiges **Gitter** unter dem Lettner, das noch mit spätgotischen Stilelementen 1569–70 zur Abschrankung des Friedrichsgrabmals von M. Daniel Vorhave geschmiedet wurde.

Der **Hohe Chor**, der auch seitlich durch halbhoch gemauerte Wände, nach Norden noch zusätzlich durch die moderne Chororgel von 1966 abgegrenzt ist, wirkt heute fast wie ein eigener hochgotischer Kirchenraum von harmonischen Proportionen mit mittelalterlicher Ausstattung. Die Rippen der Gewölbe und die Gurtbögen ruhen auf Dienstbündeln mit Blattkapitellen aus Stuck. Die reiche **Ausmalung** entstand in zwei Perioden: aus dem letzten Viertel des 13. Jahrhunderts stammen die drei oberen Szenen aus dem Leben Petri an der nördlichen Unterseite des Bogens zwischen Chor und Vierung sowie die zwei Szenen der alttestamentlichen Geschichte des Helden Simson an der Unterseite des nördlichen Scheidbogens über der Chororgel; alle weiteren Szenen malte Olbers 1893 dazu. Eine zweite Malschicht schuf um 1330 eine Lübecker Malertruppe in enger Beziehung zur gleichzeitigen Ausmalung der Lübecker Marienkirche. Pflanzenornamente begleiten die Gewölberippen. Die Kappenfelder tragen große Gestalten von feierlicher Schönheit: im Westjoch »Mariä Verkündigung und Krönung«, »Philippus und Katharina«, im Ostjoch »-Christus zwischen Maria und Johannes dem Täufer« (Deesis), darauf bezogene Weihrauchgefäße schwingende Engel und »Petrus« als Patron des Domes. Die tiefen Leibungen der Schildbögen im Chorschluß zeigen stark ergänzte Medaillons mit Brustbildern biblischer Personen und Medaillonbänder mit Köpfen und Tieren.

Das spätgotische, streng gegliederte **Chorgestühl** ließ Bischof Gottschalk von Ahlefeldt 1512 in zwei Reihen aufstellen. Seine östlichen Abschlußwangen tragen Reliefs der Apostel Petrus und Paulus

Folgende Doppelseite: *Marienkrönung, Gewölbemalerei im Hohen Chor, um 1330* ▶▶

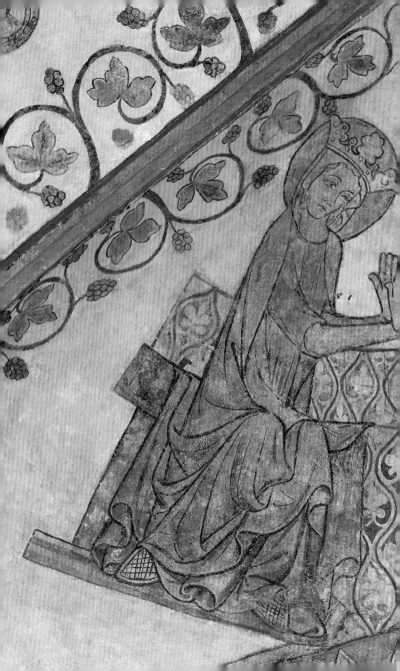

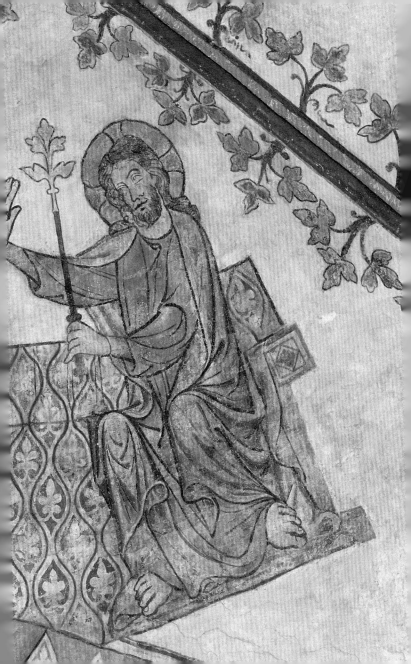

über den Wappen des Bischofs und des Bistums. In die Südwand des Chorpolygons fügte man beim Bau als **Dreisitz** für die Liturgen eine Nische mit zierlicher gotischer Arkatur und kleinen Kreuzgewölben ein. Davor steht die 1480 gestiftete **Bronzetaufe** ㉓ aus der Werkstatt des Hinrick Klinghe in Bremen. Die Wandung des Kessels, der auf 1666 hinzugefügten Bronzeputten ruht, umzieht eine Kielbogenarkatur, darin Reliefs des Gekreuzigten, Mariä, des Laurentius und von elf Aposteln. Dem Gottesdienst im Hauptchor dient ein 1970/71 in Stein gehauener Tischaltar und ein eisernes Predigtpult von 1991, beide von Hans Kock, Kiel.

Beherrscht wird der Chor von dem 12,60 m hohen und 7,14 m breiten **Bordesholmer Altar** ㉔, einem der größten und bedeutendsten geschnitzten Flügelretabel vom Ausgang des Mittelalters in Deutschland. Nach alter Überlieferung schuf ihn der wohl aus Walsrode in der Lüneburger Heide stammende Meister Hans Brüggemann mit seiner Werkstatt in sieben Jahren. 1521 wurde das vollendete Werk in der Kirche des Augustinerchorherrenstiftes Bordesholm aufgestellt. Das Stift hatte sich im späten 15. Jahrhundert einer theologischen Reform zur Wiederbelebung mönchischer Frömmigkeit angeschlossen, die vom holländischen Kloster Windesheim ausging. Das neue Altarwerk sollte den theologischen Inhalt der Reform im Bild darstellen, das einzigartige Bildprogramm war dem Künstler sicherlich vorgegeben. Gestiftet wurde das Werk wahrscheinlich vom Gottorfer Herzog Friedrich, dem späteren König Friedrich I., der ursprünglich die Bordesholmer Kirche zu seiner Grablege erwählt hatte. Nach der Aufhebung des Bordesholmer Stiftes 1566 und der anschließenden Nutzung von Klausur und Kirche für eine Gelehrtenschule, ließ Herzog Christian Albrecht 1666 das Retabel in den Schleswiger Dom bringen, dessen Chorschluss ähnliche Maße und Lichtverhältnisse wie der Chor der Bordesholmer Stiftskirche aufweist.

Das Retabel gliedert sich in eine niedrige Predella (Unterbau) mit je zwei Bildfeldern seitlich der Nische mit dem Christuskind von circa 1480, den Schrein mit einem hochragenden Mittelfeld und je sechs rundbogig gerahmten Seitenfeldern, darüber ein luftiges Gesprenge. Sowie über den äußeren Bildfeldern links und rechts ein weiteres

Bronzetaufe von Hinrick Klinghe ㉓, um 1480 ▶

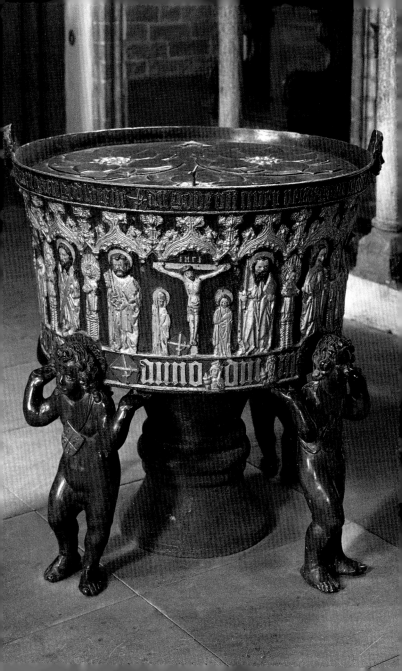

Bildfeld. Jedes Feld ist wie eine Bühne ausgebildet, vor der die handelnden Gestalten in Tiefenstaffelung unter meisterhafter Ausnutzung des Lichteinfalls stehen. Die durch Licht und Schatten erzeugte Tiefenwirkung ermöglichte es Brüggemann, auf eine Farbfassung zur Betonung der Figuren zu verzichten. Die Rückseiten der Flügel sind nicht bemalt, obwohl der Altar ursprünglich im Verlauf des Kirchenjahres geöffnet oder geschlossen werden sollte.

Dargestellt sind in der Predella eine ikonographisch einzigartige Folge von Mahlgemeinschaften des Alten und Neuen Testaments: Abraham bewirtet König Melchisedek, Fußwaschung beim Abendmahl, Liebesmahl der ersten Christen und Passahmahl der Juden; im Mittelfeld des Retabels die Kreuztragung und die Kreuzigung, über der Maria, die Patronin der Bordesholmer Kirche, erscheint. Die Seitenfelder zeigen die Passion Christi und – in Vollendung des göttlichen Heilsplans – seine Höllenfahrt, Auferstehung und Begegnung mit dem ungläubigen Thomas. Im Gesprenge über dem Schrein stehen Adam und Eva, Schöpfung und Sündenfall verkörpernd, in der Spitze des Werkes thront der Weltenrichter auf dem Regenbogen.

Während das virtuos geschnitzte figurenreiche Rahmenwerk noch ganz in der Formensprache der späten Gotik nach flandrischen und niederrheinischen Vorbildern gehalten ist, zeigen die teils kraftvoll realistisch, teils in klassischer Schönheit erscheinenden Menschendarstellungen bereits den Geist der Renaissance, vermittelt vor allem durch das Werk Albrecht Dürers, dessen Holzschnittpassionen von Brüggemann für verschiedene Szenen als Vorlage genutzt wurde. Zum Altar gehören die beiden schlanken Holzpfeiler, auf denen reichgewandet eine männliche und eine weibliche Gestalt stehen, die als Augustus und als die tiburtinische Sibylle, die dem Kaiser das Kommen Christi geweissagt haben soll, gedeutet werden. Das zusammen mit dem Altar aus Bordesholm nach Schleswig gekommene Christuskind, das noch heute zu jedem Weihnachtsfest ein neues Kleidchen erhält, wurde um 1500 in Brüssel geschnitzt.

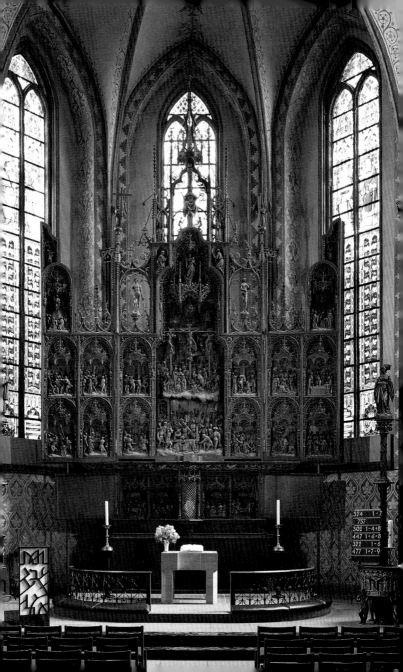

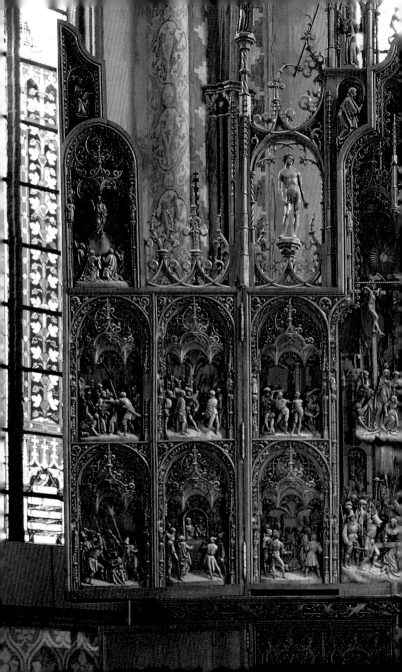

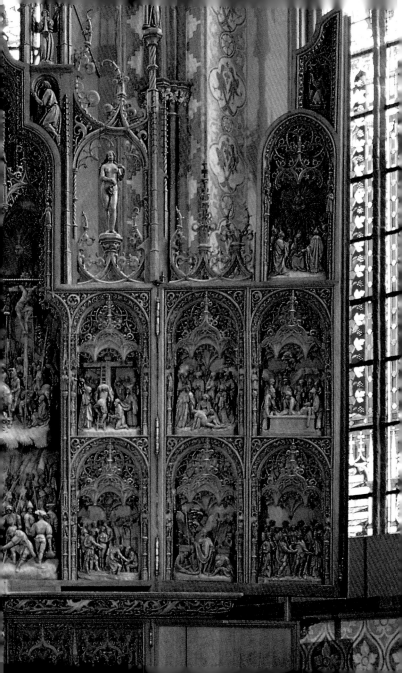

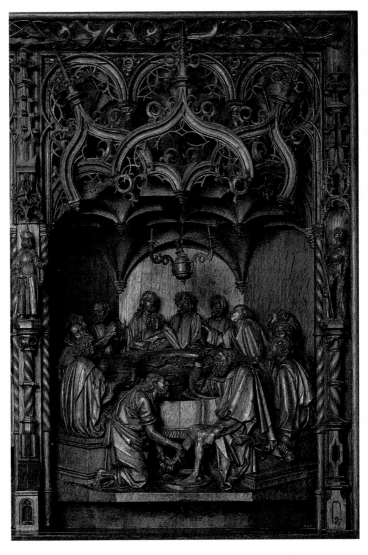

▲ *Fußwaschung beim Abendmahl, in der Predella des Bordesholmer Altars* ㉔
◀◀ Vorherige Doppelseite: *Schrein des Bordesholmer Altars*

Nebenräume und Schwahl

Die Nordseite des Chorschlusses neben dem Bordesholmer Altar nimmt ein prachtvolles, in den strengen Formen des niederländischen Barock gestaltetes Portal aus farbigem Marmor ein. Es führt in die obere **Fürstengruft** ㉕ die nach Plänen des bedeutenden Amsterdamer Bildhauers Artus Quellinus d. Ä. in der spätgotischen Sakristei 1661–63 auf Anweisung Herzog Christian Albrechts eingerichtet wurde. Der mäßig hohe Raum wird von vier Kreuzrippengewölben, die sich auf einem achteckigen Mittelpfeiler treffen, überdeckt. Auf Quellinus geht die Raumgestaltung mit dem umlaufenden Paneel aus schwarzem Marmor und den Nischen für Porträtbüsten des Herzogshauses zurück. Er schuf selbst außer dem Portal die Büsten des Herzogs Friedrich III. und seiner Gemahlin, weitere Büsten fertigte Hans Freese in Lübeck. In dem Raum befinden sich steinerne und hölzerne Särge von Gottorfer Herzögen, ihren Angehörigen und ihren Nachfolgern vom 17. bis ins 19. Jahrhundert.

Der wohl stimmungsvollste Raum im Architekturensemble des Domes, der seine spätromanische Erscheinung nahezu unverändert bewahrt hat, ist die nördlich an das Querhaus grenzende **Kanonikersakristei** ㉖, im Mittelalter Versammlungsraum des Domkapitels, heute für Gemeindeveranstaltungen genutzt. Ihre vier Kreuzgratgewölbe ruhen mit den runden Backsteingurtbögen auf Wandsäulen mit Rücklagen und einem niedrigen kreuzförmigen Mittelpfeiler mit Eckdiensten. Einziger Schmuck ist eine vorzügliche spätgotische Holzskulptur der Maria Magdalena.

Die Kanonikersakristei steht in Verbindung mit dem Kreuzgang, dem **Schwahl**, der an West-und Ostseite mit dem Dom verbunden ist. Da zum Dom kein Kloster gehörte, war der Schwahl nicht Kreuzgang einer Klausur, sondern Prozessionsgang des Domkapitels um einen für Begräbnisse genutzten Hof. Die drei um 1310–20 an den romanischen Dom angefügten Flügel sind in annähernd gleiche quadratische Joche mit Kreuzrippengewölben geteilt. Tiefe Schildbögen gliedern die fensterlosen Außenwände, wandhohe Spitzbogenarkaden mit gestuften Leibungen öffnen die Gänge zum Hof. Die Konsolen und die Schluß-

steine der Gewölbe aus gebranntem Ton und Kalkstuck zeigen in reicher Fantasie Blattformen und Menschenköpfe.

Seine Bedeutung als hochgotisches Gesamtkunstwerk erhielt der Schwahl durch seine **Kalkmalereien** an Wänden, Pfeilern und Gewölben, die um 1330 von der gleichen Lübecker Werkstatt geschaffen wurden, welche die zweite Ausmalung des Hohen Chors ausführte. Nach ihrer Aufdeckung und Freilegung 1883 – 91 restaurierte sie August Olbers mit teilweisen Ergänzungen und Übermalungen. Starker Verfall durch Staub, Feuchtigkeit und Salzkristallisation erfordern ständig weitere Restaurierungen.

Die Außenwände tragen großfigurige, ausschließlich in roter Linienzeichnung gehaltene Darstellungen, die im Nord- und Westflügel das Leben Christi erzählen. Hier sind alle Linien von Olbers in gleichmäßiger Strichführung nachgezogen worden und wirken dadurch etwas starr. Sehr viel lockerer mit differenzierter Strichstärke erscheint das einzige Bild im Ostflügel, der **Tod Mariens** ㉗, das durch seine Lage an der Wand zur Kanonikersakristei vor größeren Schäden im Original bewahrt blieb. Die Friese mit Tierbildern unterhalb der Bildfelder sind nach Originalspuren von Olbers hinzugefügt; die Reihe der Olbersschen Truthähne als Symbol für den Jähzorn des Herodes unter dem Bild des Kindermordes mißbrauchten die Nationalsozialisten propagandistisch zum Beweis für den Aufenthalt der Wikinger in Amerika lange vor Kolumbus. Die Gewölbe sind in vollflächiger lebhafter Farbigkeit in bewußtem Kontrast zu den Wänden bemalt. Auf ihren Flächen tummeln sich zwischen reichem Rankenwerk fantastische Fabelwesen und Bestien, im Nordflügel ist sogar eine Hirschjagd dargestellt. Besonders stimmungsvoll wirkt der Schwahl, wenn seine Gänge in der zweiten Adventswoche vom Leben und Treiben des Kunsthandwerkermarktes erfüllt sind, dessen Erlös der Werterhaltung der von uns betrachteten vielen Kunstwerke im Dom zugute kommt.

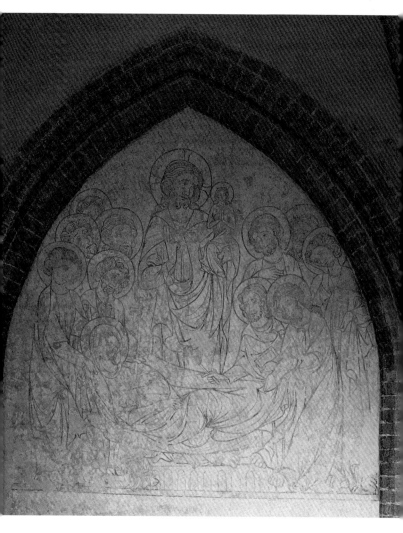

▲ *Marientod, Wandmalerei im Ostflügel des Schwahls* ㉗, *um 1330*

Literatur

Beseler, Hartwig (Hrsg.), Die Kunstdenkmäler des Landes Schleswig-Holstein, Stadt Schleswig, 2. Bd.: Der Dom und der ehemalige Dombezirk. Bearbeitet von Dietrich Ellger. München/ Berlin 1966.

Radtke, Christian und Walter Körber (Hrsg.), 850 Jahre St.-Petri-Dom zu Schleswig, 1134–1984. Schleswig 1984.

Teuchert, Wolfgang, Der Dom in Schleswig. Königstein i. T. 1991.

Dehio, Georg, Handbuch der Deutschen Kunstdenkmäler. Hamburg, Schleswig-Holstein. Bearbeiter Johannes Habich. 2. Aufl. München/ Berlin 1994, S. 771–790.

Appuhn, Horst, Der Bordesholmer Altar und die anderen Werke von Hans Brüggemann. Königstein i. T. 1987.

Voigt, Theodor, Schleswig. 14. Aufl. Breklum 1998. (Hrsg. Domgemeinde Schleswig).

St. Petri-Dom zu Schleswig

Ev.-Luth. Kirchengemeinde
Schleswig, Norderdomstr. 4,
24837 Schleswig
Tel. 04621-989857
www.schleswiger-dom.de

Spendenkonto der Ev.-Luth.
Kirchengemeinde Schleswig
IBAN: DE19 2175 0000 0165 4974 96
BIC: NOLADE21NOS

Fördervereine des Schleswiger Doms:
https://www.kirchengemeinde-schleswig.de/unterstuetzen

Schleswiger Domorgelverein e. V.
IBAN DE40 2175 0000 0121 2342 72
BIC NOLADES12NOS

St. Petri-Domverein e. V. Schleswig
IBAN DE03 2175 0000 0000 0151 05
BIC NOLADE21NOS

Verein zur Förderung der Kirchenmusik am Schleswiger Dom
IBAN DE71 2175 0000 0000 0397 80
BIC NOLADE21NOS

Informationen zum Freundeskreis
„Mein Schleswiger Dom" finden Sie
unter www.mein-schleswiger-dom.de

Titelbild: *Der Dom von Süden über die Schlei*, Wolfgang Pittkowski

DKV-KUNSTFÜHRER NR. 161
18. Auflage 2023 · ISBN 978-3-422-80221-6
© Deutscher Kunstverlag
Ein Verlag der Walter de Gruyter GmbH
Genthiner Straße 13 · 10785 Berlin
www.deutscherkunstverlag.de